U0100777

主 编 刘 铮

中国当代摄影图录：罗永进

© 蝴蝶效应 2017

项目策划：蝴蝶效应摄影艺术机构
学术顾问：栗宪庭、田霏宇、李振华、董冰峰、于　渺、阮义忠
　　　　　殷德俭、毛卫东、杨小彦、段煜婷、顾　铮、那日松
　　　　　李　媚、鲍利辉、晋永权、李　楠、朱　炯
项目统筹：张蔓蔓
设　　计：刘　宝

中国当代摄影图录

主编／刘铮

LUO YONGJIN 罗永进

浙江摄影出版社

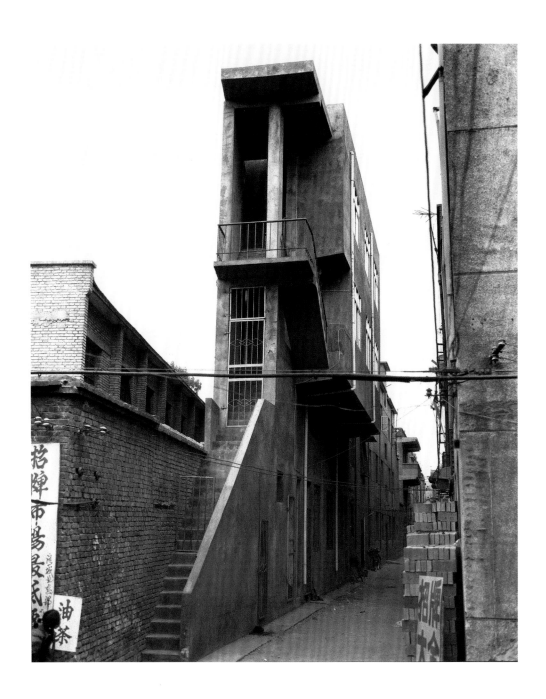

《新民居·洛阳》系列，1997

目　录

归类、定义、想象——关于罗永进的摄影

文 / 顾铮

在中国，恐怕没有谁能够像罗永进那样对建筑保持如此长久的兴趣。罗永进最早给我留下深刻印象的是他制作的拼贴类的建筑影像。他首先将一个单体建筑用分段、分层拍摄的方法将其分解、拆卸，然后再将以此方法拍摄获得的增殖无数的影像加以拼接，组成一个有关这个建筑的新的形象。他的影像拼接，织入了拍摄时反复打量建筑的视线，也织入了被片段化的时间。在这个拍摄过程中，建筑本身按照新的时间与空间的尺度得以重构。这种由时间的碎片组装起来的建筑影像，无论在体量上还是在形态上都超越了本身的真相与理想，成为一个新的建筑视觉文本。在他那里，这种不断延展开来的建筑，其实成了当代社会的一个隐喻。这是一个无法看清自身、无法控制自身的欲望，或者说被自身的扩张欲望劫持的生命怪物，一个自我膨胀、自我繁殖、自我消化而因此洋洋得意，受到言不由衷的鼓励而走上盲目发展之路的庞然大物。

建筑不仅成了现代城市社会的主要景观，也是社会生产力与物质形态的最具体的呈现。建筑同时也是居住于其中的人们的美学趣味的外化与固化。居住并工作于上海的罗永进，于1990年代中期开始了一个至今仍在进行之中的摄影系列——《新民居》。罗永进的《新民居》系列可以分为两个部分：《新民居·洛阳》与《新民居·杭州》。《洛阳》系列拍摄于前，《杭州》系列拍摄于后。

他的《新民居·洛阳》系列虽然拍摄自一个曾经是十三朝古都的并非典型意义上的现代都市洛阳，但在他的图像中所表现出来的"前现代"的都市建筑形态，在将中国内陆的当代民居以一种非常坚实有力的视觉造型与丰富的视觉肌理加以呈现的同时，也透露了中国人意识深层的建筑美学意识、空间意识与现实生活的品质。

经过罗永进的强烈而又简洁的视觉概括，这些民居令人不可思议地产生一种集中营的错觉。与此同时，他的这些洛阳新民居照片中的建筑造型，居然还会让人联想到西方现代主义建筑的简约风格。不过这种民居建筑风格与西方现代主义建筑的简约风格相比，显得粗鲁而又有勇无谋，但又的确在视觉上有种不谋而合的巧合。不管这种建筑营造方式的实际动机如何，如果说那是一种不自觉的"现代主义"的话，那么它们只能是一种最不幸的"现代主义"建筑，因为它们不是"居住的机器"，而是"居住的集中营"。

与沿海发达城市的那些林立的摩天大楼形象相比，罗永进的这些面目狰狞的民居建筑形象，透露出中国内陆城市与沿海城市发展程度的巨大落差。这样的建筑图像不仅仅展示了内陆居民对于物质生活的要求与标准，也展示了地区间的经济文化在深层意义上的不同。他的这些建筑类型学影像，为了解中国内陆城市中城市与建筑的关系、人与建筑的关系、内陆城市与沿海城市的差异等问题提供了一个非常有意义的视觉参照。

从2002年起，罗永进将他的视线转向了浙江杭州附近的私人住宅。这是一种完全不同于洛阳"新"民居的"新"民居。这些住宅都是由中国最早富裕起来的地区之一的居民按

照自己的美学趣味建造的。如果说洛阳的民居是自发盲目的"现代主义"建筑的话，那么这些杭州的民居则可称为自发盲目的新巴洛克式城堡建筑。与洛阳那些建筑的粗陋相比，浙江的这些建筑似乎在努力向精致靠拢，并且有一种抑制不住的展示欲想通过建筑的装饰细节顽强地表现出来。这些建筑的特点是拼贴，好像什么"风格"都有那么一点，但又什么都不是。从照片看，洛阳、杭州这两个不同地方的两类建筑如果按照一般的审美标准来看，也许根本无从比照。一个是努力以最简单的方式来获得并控制空间，而另一个是展示了一种什么都想要糅合进去的贪婪心理。然而，这两者在骨子里相同的地方是，不可救药的贪婪与不可救药的粗陋。

罗永进的摄影的有力之处在于，他在将这两种截然不同的建筑影像作了一种类型学的归类之后，向我们清晰地呈现了它们在根本上相同的东西。他以格式化的相同的画面形式来安置这两类有着不同"风格"的建筑，并让我们在"风格"的"不同"中发现深层意识上的"同"，一种民族文化心理上的根子里的"同"，一种无从自我节制的疯狂与不可理喻的非理性的"同"。而这也许就是透过建筑流露出来的深藏于民族心理底层的深层无意识。更可悲的是，杭州新民居这类建筑，现在不仅仅只是一些人的美学趣味的现实化，它们其实已经逐渐地成为一种主导性的趣味，四散蔓延开去，并且开始影响今后的中国民居建筑实践。

稍后，罗永进的《新衙门》系列，则把视线投向某些地方政府的行政机构建筑。他以正面取向的视角、中规中矩的画面，努力排除变形与夸张，如实刻画出这些建筑的夸张造型所体现出的盲目自大。他让夸张的建筑本身来展示其荒诞不经和权力的存在感。透过这样的画面，我们不得不承认，建筑的外表确实并不仅仅只是外表，从中的确可以看到建筑的使用者、规划者的内在心理。这样的建筑，经过罗永进的摄影观看，启示我们看到借建筑所泄漏的有关权力的许多本质性的东西。当人们看到那个上海的区法院竟然以美国的国会建筑为原型而仿造，在不禁哑然失笑之余，还会不会有更多的联想？最近更有新闻传出，安徽阜阳的当地政府，又以上海的这个法院为模型，复制了一个安徽版本的"国会式"建筑。我们感谢罗永进的工作，即使这些仿国会山的建筑因为什么原因而被销毁，罗永进却已经为我们保留了它们的身影。

罗永进投向中国当代建筑的视线，后来又延伸到了广东开平的碉楼建筑。风格怪异的碉楼，是在海外谋生的华侨"成功"后在故乡建造的洋楼。这类建筑，有炫耀财富的心理在，但客观上也引进了某种西方建筑的概念，包括现代生活的卫生标准等，因此也部分实现了某种程度的中西文化交流。它们杂糅了本土与外洋的各种要素，生产出更复杂的造型，也是一种文化杂交的范例。此外，它们当然也是海外华侨在外一生辛劳的人生纪念碑。包括了这么多复杂因素的建筑，对于了解现代中国与世界的关系，是一种不可多得的素材。而这批风格奇特的建筑，如果与近百年后在杭州出现的民居"巴洛克城堡"并列在一起，则会令人产生更丰富的联想。

更有意思的是，在罗永进的冷静的观看下，这些看上去像玩具模型似的建筑甚至显出了一种奇怪的幻想色彩。经过他的去语境化处理，现实中的建筑演化成一种非现实事物，就像一些布景里的东西，孤立地存在于城市空间中，或展示丑陋，或炫耀财富，或显示权力。

通过对一个又一个主题的全方位的关照与一种类型学式的执拗的编目与整理，罗永进建立起一种现实与观念形态的视觉联系。经由这些当代建筑，罗永进举重若轻地切入当代中国的城市现实，给出了一种令人措手不及的现实呈现。

无论是风格杂糅的开平碉楼、简陋如"集中营"的洛阳新民居，还是堆砌叠加后显得繁复而又琐碎的杭州"巴洛克城堡"，都没有满足我们对于现代化的想象，却把问题投向了这些建筑的制造者与拥有者。这个问题就是：如此的丑陋、矫情与傲慢难道就是"发展"的必然代价？我们能不能有更为理想一些的"发展"方式？罗永进没有给出答案，他只是冷静地观看，并且也让我们同时看到，原来建筑并非只是简单的房子，那更是一种集体无意识的镜像。

罗永进的摄影起始于帮助当时正在中国留学的意大利艺术评论家莫妮卡·德玛黛拍摄她所采访的中国艺术家们。可能这次最初的拍摄，让他尽了拍摄人物的兴，他此后的摄影中几乎很少有人出现。尽管他经常在中国的土地上行走，但即使是在他的《游走》系列中，我们也很少看到人，哪怕是人的影子。在他的《游走》系列中，我们看到的都是一系列充满了自身魅力的物件。由此，我们甚至产生一种错觉，那是一次次孤独的旅行。那当然是一种错误的判断。他拍摄到的所有物件，让人能够时刻感受到这所有的一切都是人的所作作为。他的拍摄，似乎只是一种表达人物相遇的幸喜。他的谦抑，往往表现为摄影家向作为物件的对象的让步。他尽可能地让作为"异物"的物件本身发挥魅力。而人的魅力，就是透过这些"异物"向我们袭来。他具有从繁杂的现实迷津中发现令他的眼睛兴奋的"异物"的本领。而且，他也具备独特地处理它们的非凡能力。现实的诗意经过他的非常规的视觉处理，获得了一种经久的诗意。

他的这些作品，也与超现实主义的观念与手法相通。超现实主义把世界看成一个堆满了各种激发想象与自由意志的材料仓库。一个真正意义上的超现实主义者，其基本能力之一就是能否从纷繁的现实中发现现成的、已经准备着给出有关世界的新解释、静静等待着艺术慧眼发现的"异物"。这些"异物"不仅被罗永进从现实的深渊中打捞出来，而且还经过他精心的展示排列，给了这个世界的意义以更加诡异的解释。如果说罗永进的建筑系列作品体现了一种给世界分类归档的热情与理性的话，那么《异物》系列（姑且这么说）则体现了重新定义与想象世界的努力。

中国当代摄影在当代艺术中的地位有点微妙。有的人只是从作品形态判断是否属于"当代"，而不是从艺术家对于现实持何立场来加以判断。对于罗永进的作品，因为有着比较纯粹的摄影外表，而且人们也确实仍然能够从中体会到摄影的媒介特性与魅力，因此，在有些人进行"当代艺术"认定作业时，反而会发生认知困难，而许多时候最方便的做法是排除于"当代艺术"之外。而且，这种武断、粗暴的判断，其实背后往往闪现的是商业意志的影子。不过，罗永进从来没有在意这样的处置。他只是执着于自己的工作，决不拘泥于观念摄影与纯摄影之间的人为的分野，也不以"当代"与否为自己的实践指归。他以自己的长期持续的实践以及丰富的作品令这些区别失效。罗永进的实践本身证明，不为"当代"这个表面标签所惑，只为个人所感受到的当代生活而激发艺术生产的热情与才华，其作品反而更有可能成为真正意义上的当代艺术。

尽管如此，经典作为尺度仍然存在于每个真正艺术家的心灵深处，甚至连反经典的创作也内隐着经典的尺度。只是这尺度的潜隐使得艺术家的创作做出了不屑经典的个人姿态。但是，有谁能在重新滑动的能指中寻找到经典的真正所指呢？有谁能超越当下的无差别平面创作而回到历史的审视高度去重释经典呢？尤其是对于那些现在正准备成为这个无经典时代的"经典"艺术家来说。

罗永进影像艺术中的"建筑性"

文 / 冯博一

　　建筑是人类社会生存必不可少的部分。在物质层面上,建筑满足了人类的现实功能需求,为人类遮风挡雨,提供庇护所;在精神层面上,建筑营造出的特定空间,记录着社会文化的发展变革,承载了人类文明的足迹,影响着人本能的心理感受。古往今来,在所有文明中,建筑无不被视为表现人类力量的永久纪念物,从金字塔、神庙、教堂、宫殿等留存至今的著名建筑,到城市中平民百姓栖居的寓所,不仅蕴含着不同时期和不同地域的特定文化,也表征了人类寻求自身存在意义的漫漫征程。尤其是在中国过去的数十年里,人们以改天换地的气魄和日新月异的速度,令城乡建筑"旧貌换新颜"。历经数十年发展的中国现代化建筑,给我们的现实生活带来了诸多生存空间,已成为我们这个时代现代化理想的象征。建筑作为我们城市化进程中的核心环节之一,变化之剧烈令人实在难以得到足够的安全感。而有的时候我们难以相信这种改变,但又要被迫接受自己的身份与客观环境新的对应关系,所以心绪浮躁,甚至惶惑! 我正是基于这样的观点来考察罗永进的艺术,我揣测这也是罗永进作为艺术家一直关注、发现并记录建筑在不同时代与地域的变化的主要原因之一。

　　罗永进的一些作品是用白描手法如实客观地发现和记录他所看到的建筑,其摄影语言的直接和简练形成了一以贯之的冷峻写实风格,让观者了解了镜头之中那些鲜为人知的或被忽略的建筑细节和对其的感受。这种细节不在于我们知道如何根据建筑细节判断建筑类型和了解科学技术进步带来的建筑变革;这种感受不在于惊叹摄影的真实性,也不在于使人们在自以为是的状态中突然发现自己距离真实多么遥远。问题在于他为什么采用这样的角度、色调摄取这样的建筑,或这样的建筑何以建成和存在。我想罗永进追问的目的其实是从社会文化的角度来审视建筑本身,以及形成这些建筑的文化背景和原因。因为建筑,特别是公共建筑,无不取决于并不充足的社会物质资源和人力资源的掌握和分配,象征着一个国家、一个民族、一种文化或一个时代权力所做出的判断。在罗永进的《新衙门》和《加油站》这两组摄影作品中,象征政府、公安、法院权力的建筑和国有垄断企业加油站的样式,使建筑与权力的关系,以及这种关系背后的本质,都在其中不言而喻。

　　当然,建筑也反映了一个时代的欲望和审美趣味的趋向。看他的《新民居·杭州》系列,不禁使我想起从萧山机场到杭州市区路上的景观。这些建筑主人居住环境的变化,或许在罗永进看来最具有为社会所追逐和向往的"暴发户"的典型性。他的《游走》系列反映了社会时代的特征,清晰可辨地涵盖了我们当下社会现实生活的趣味,乃至文化生态的视觉图景,也恰当地反映出几个时代相互混杂的联系和时序更迭的荒诞情景。而他的《城景》《夜巡》等一些作品,更像是我们在被物质追求和物质欲望裹挟下的芸芸众生活着的真实写照。当然,这是他的作品在图式上的表象,而选取这些建筑的深层意义则在于他对欲望的质疑、揭露与批判,这种针对性的意味可谓显而易见。就中国当下来说,传统文化处在中空状态,政治热度和敏感度早已降温,中国人现实生活的经验已经相当西化,在精神上

却缺乏皈依与寄托，追求物质化、娱乐化占据着我们日常生活的大部分空间。他简化并单纯地运用了摄影图像的拼接与混成，创作出如《吉祥图》《大卖场》等丰富多彩的视觉形象。于是，他所反讽的欲望不再局限于金钱的功能，而成为生活在其中的人们对生活无限形式的欲望，成为气派与华丽、成功与高贵的欲望，影响人们的日常生活想象和对时尚生活方式的追求。因此，欲望所带来的消费文化在当代消费社会无疑是一种生活方式，即将个人发展、即时满足、追逐变化等特定价值观，合理化为个人日常生活的自由选择。它构成了欲望的不间断流动，更像是 20 世纪以来社会自身发展的历史与逻辑在当代中国的显现。罗永进之所以采用这样的视觉方式，当然与中国改革开放后骤然兴起的流行文化有着密切的关系。换句话说，他是敏感并巧妙利用了影像的特征来作为他创作的基本资源及方式，以抵达他对欲望追逐进行反讽式的警醒这一目的。

罗永进的影像叙事始终弥漫着一种宿命感。而影像对建筑的表达，镜头划过城市建筑的快速移动，还是成功地渲染了一种不确定的、世事无常的气氛。人创造了建筑，然而，建筑却反过来使人以新的方式迅速异化。权力受到崇拜，人际关系像那些水泥建筑一样变得冷漠异常，人类应有的爱的亲密性、趣味性和想象力都严重萎缩或被扼杀了。更可怕的是，每个人的心里都建造起一座与外界隔绝的"心之城"。所以，说到底，这是城之伤还是人之伤、心之伤？

权力被一代代继承、更迭，而建筑成了城市的风景，永恒地诉说着权力，营造着记忆。天安门已经成为中国的象征和化身，而今国家体育场（鸟巢）、国家大剧院（巨蛋）和央视新大楼正在悄然改变着城市的风景。人们除了关心这些建筑的功能以外，它们的外在形式及象征意义也成了万众瞩目的焦点。它们的未来无法预知，但若干年后，它们必然会使人联想到 21 世纪初的中国，联想到改革开放的大潮以及这个年代社会权力群体发生在建筑上的审美博弈。

当下，"营造城市"以新为尚，将残存之历史痕迹从城市建筑中进一步地消除。城市有自己的生命、自己的成长轨迹、自己的记忆。这种记忆必定是杂多的、重叠的、片段的、不齐整的，甚至是矛盾的。因为这种记忆的源泉是无数个体的欲望、活动、追求和创造力。一旦城市建筑被规划、整理得整齐划一，城市的记忆就会被抹平，城市的创造力就将枯竭，剩下的，就是人们常说的文化沙漠了。或许我们可以从罗永进这些带有"建筑性"的影像作品中，窥视我们的生存现状，乃至被进化论者刻意规避的未来。

《碉楼》系列
2005—2008

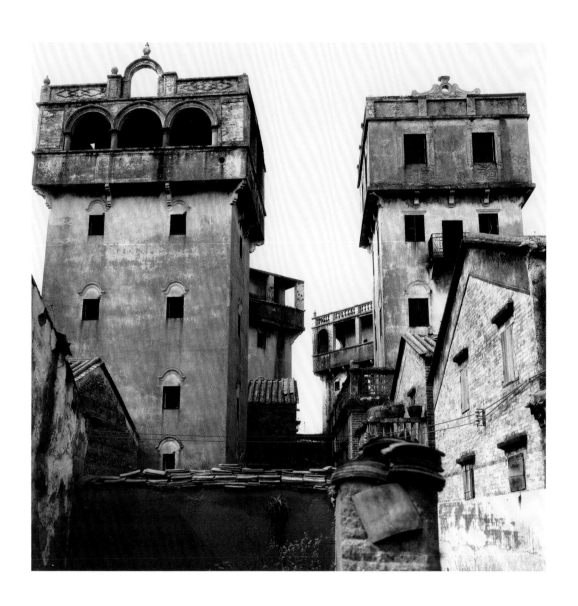

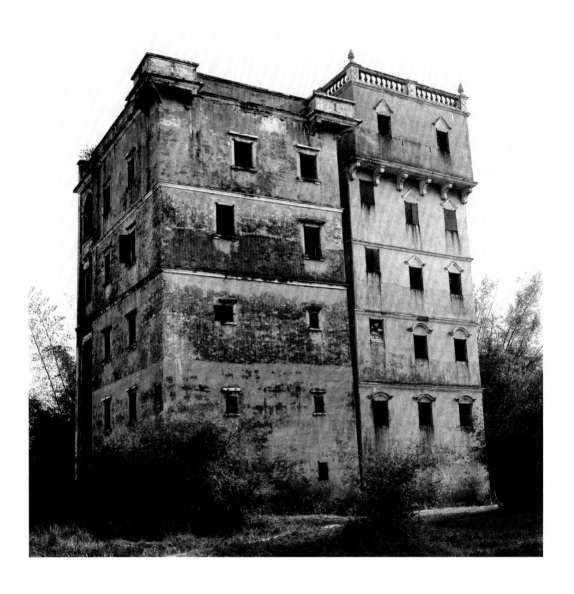

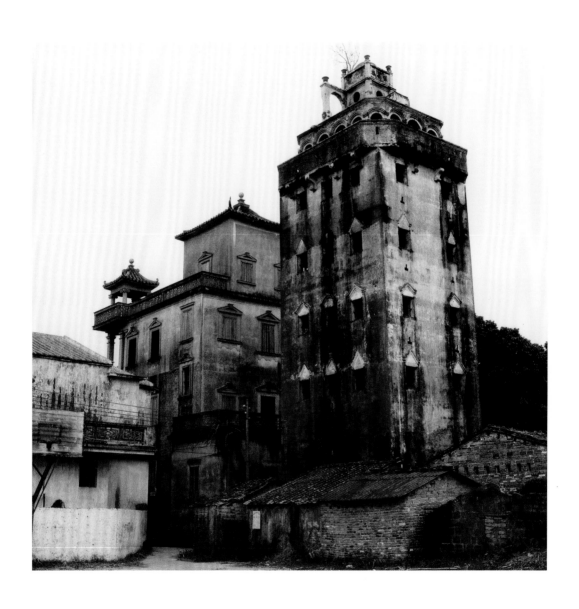

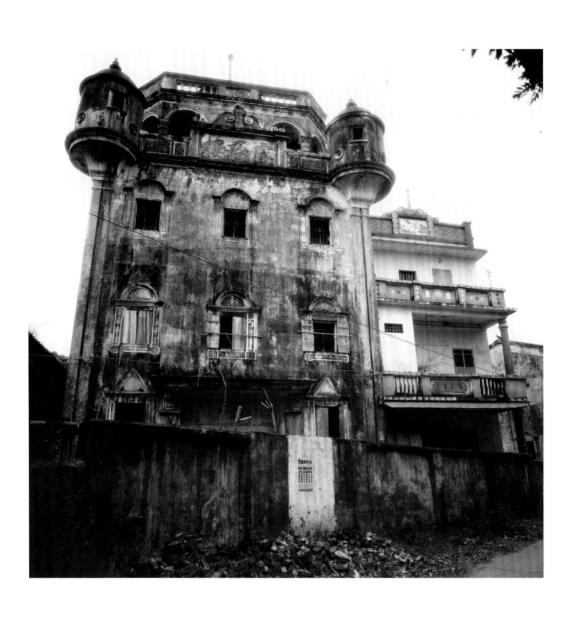

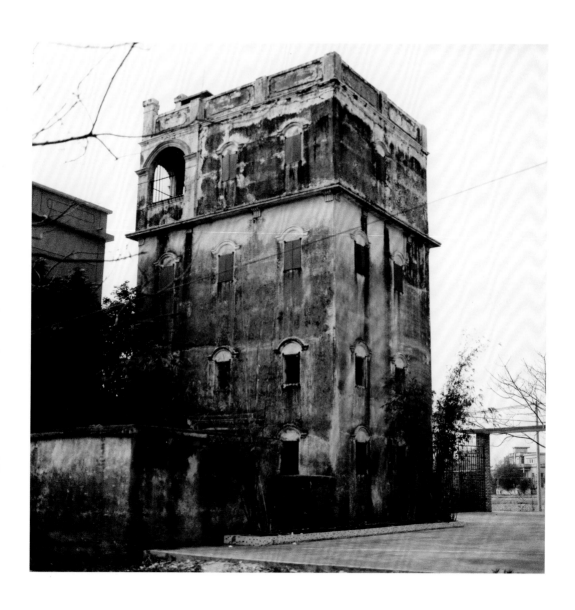

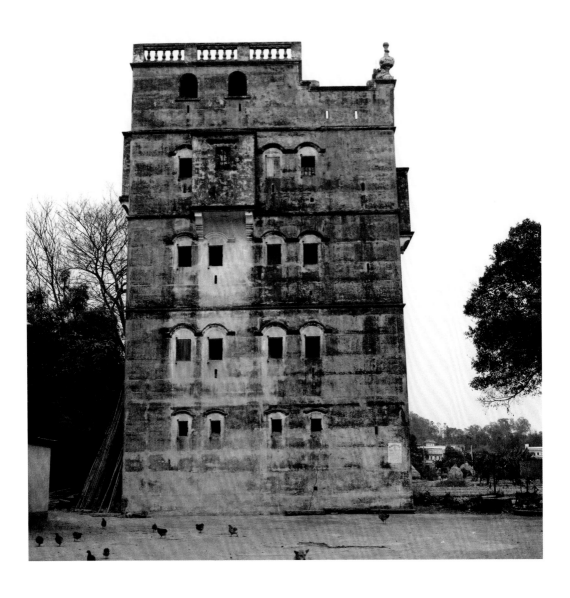

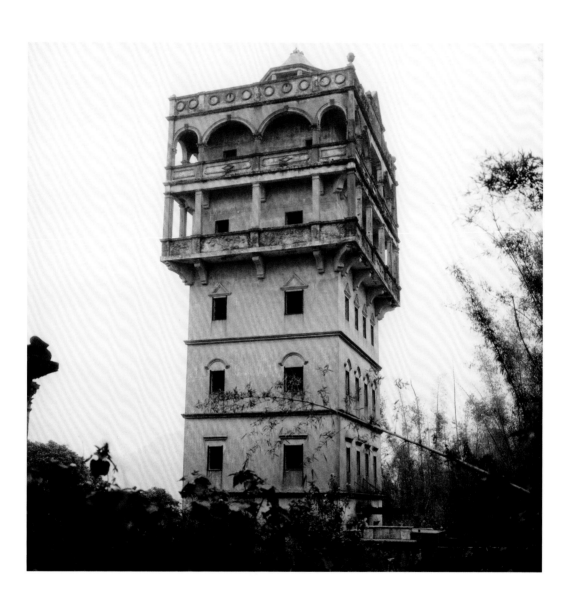

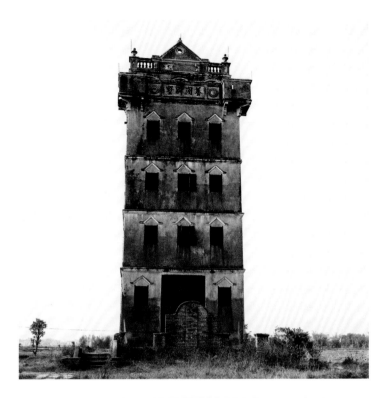

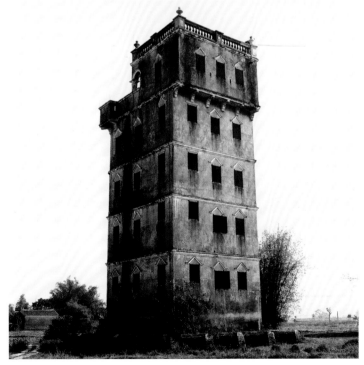

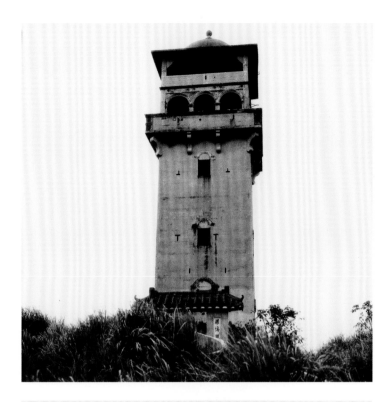

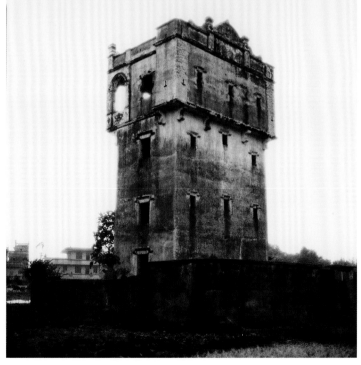

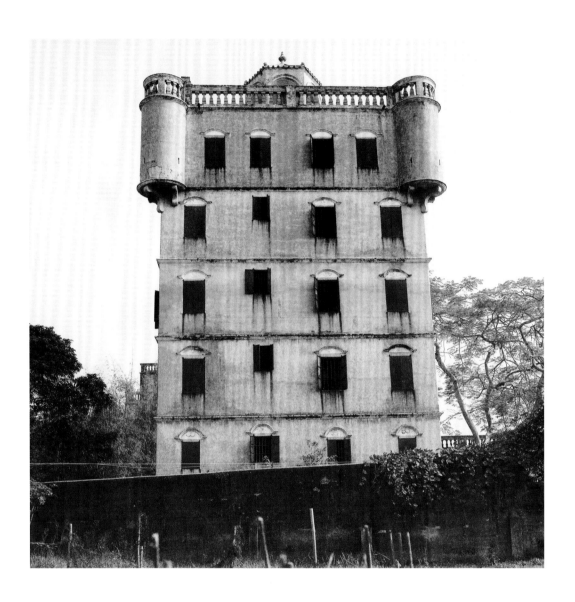

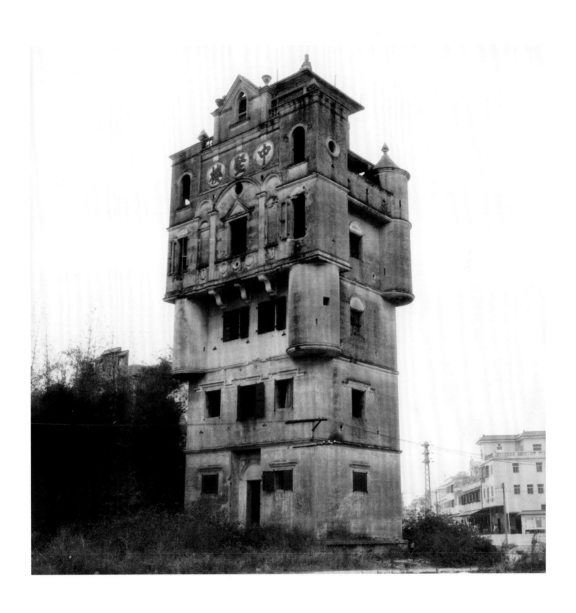

《新民居·洛阳》系列
1997

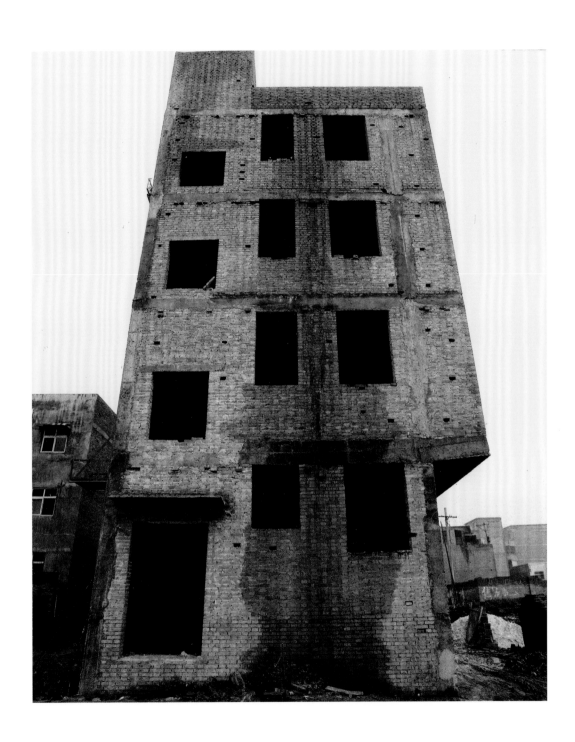

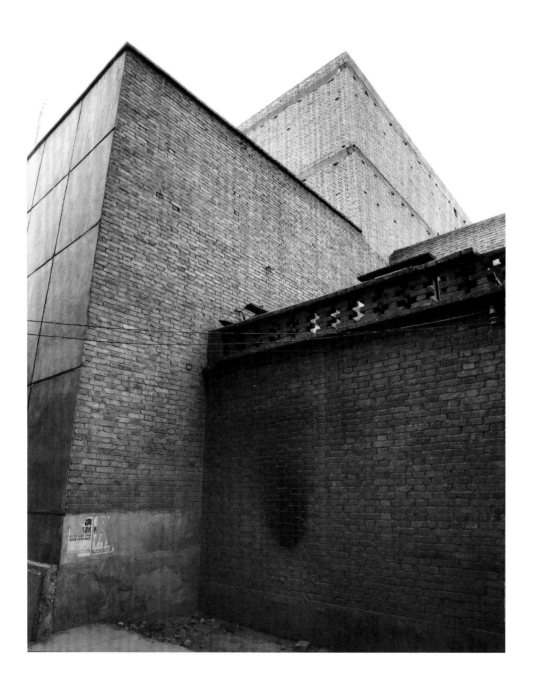

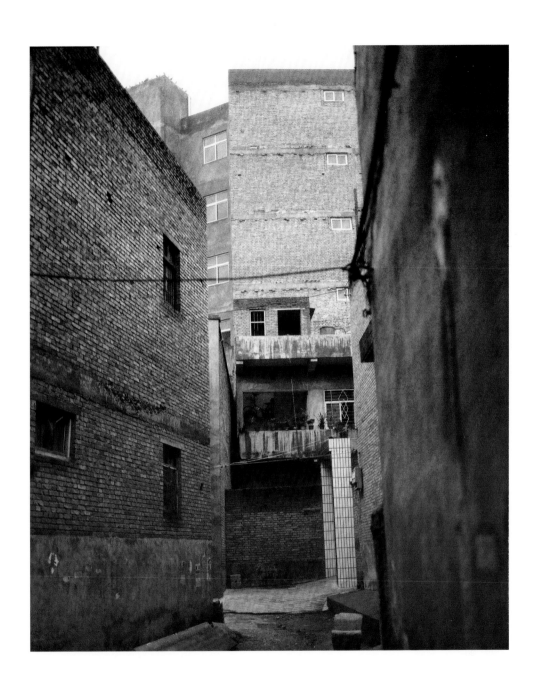

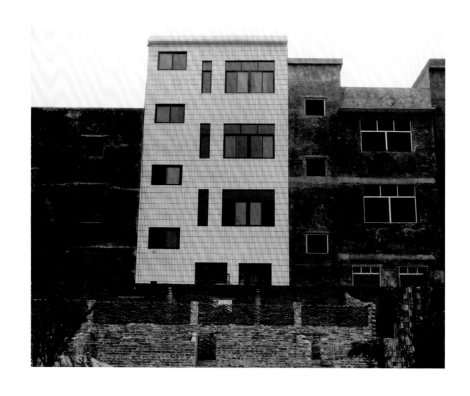

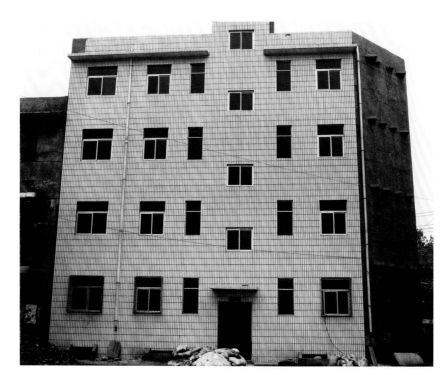

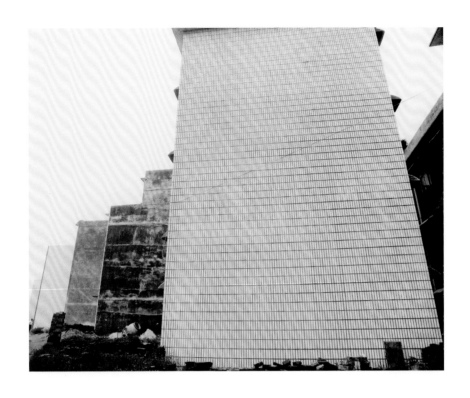

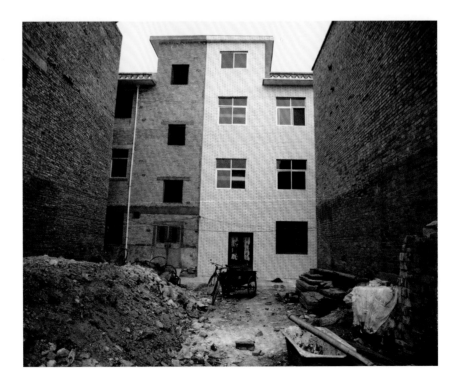

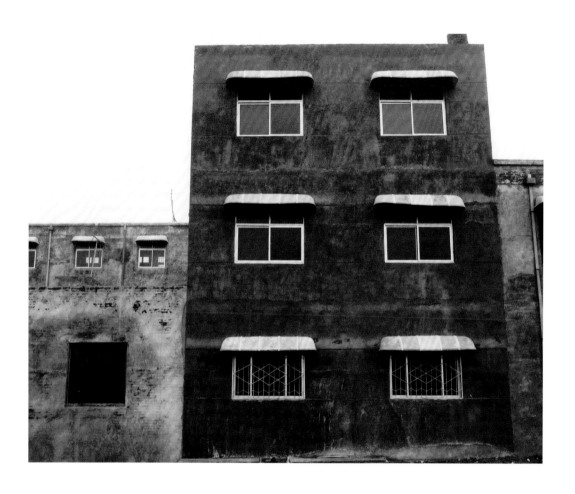

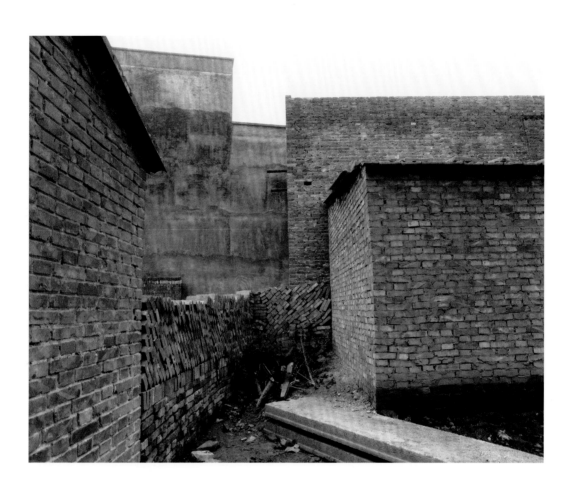

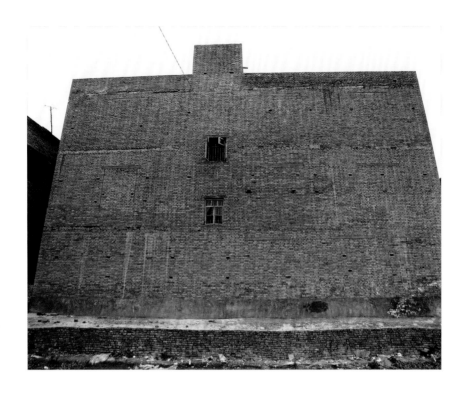

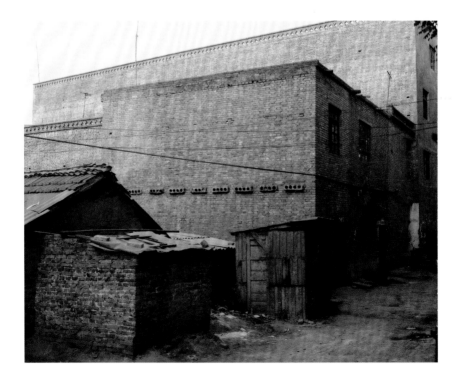

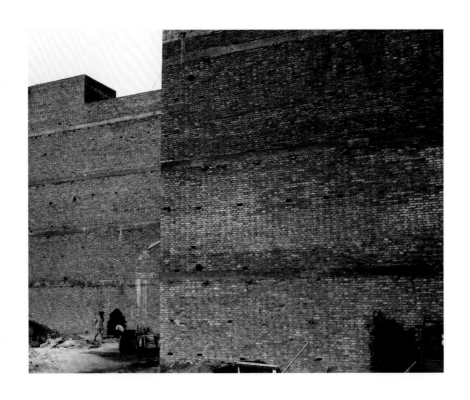

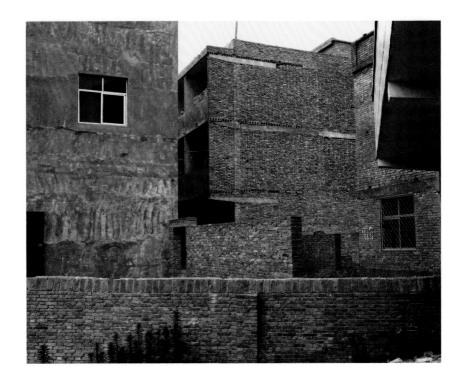

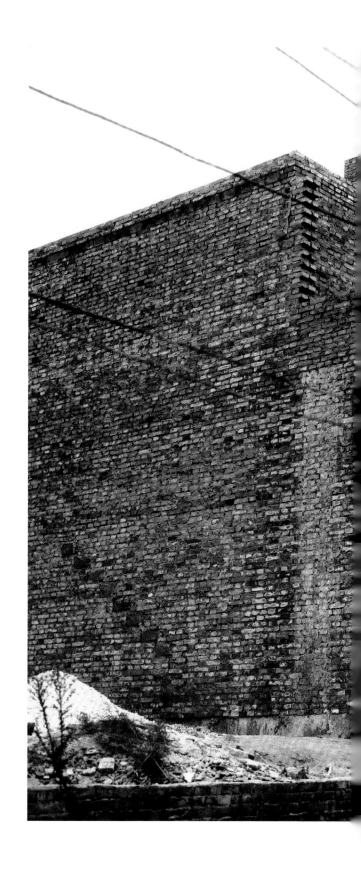

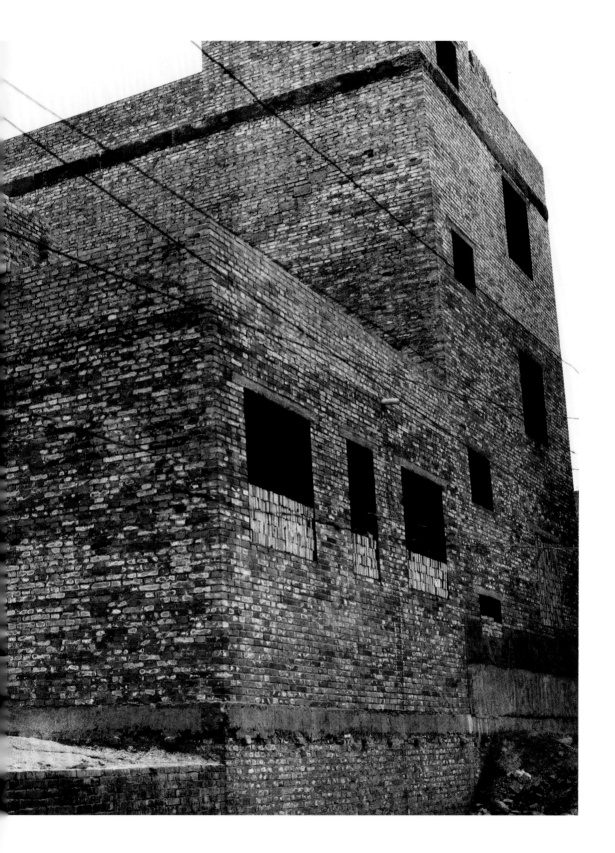

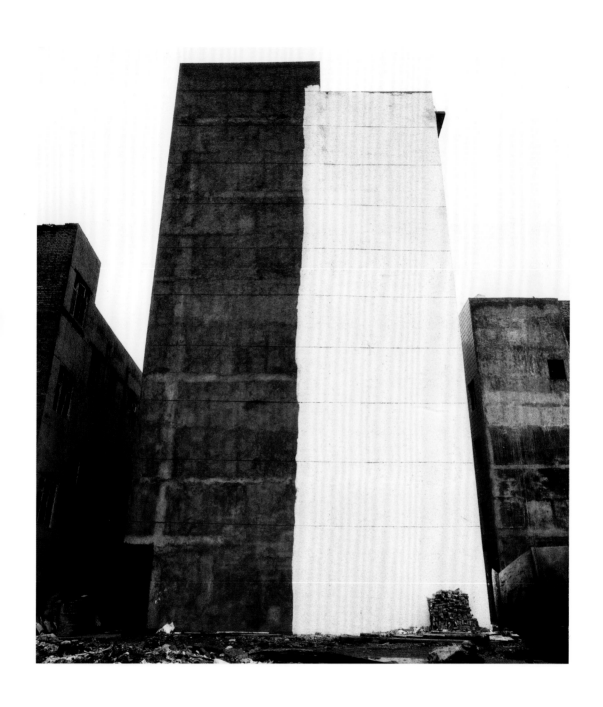

《新民居·杭州》系列
2003

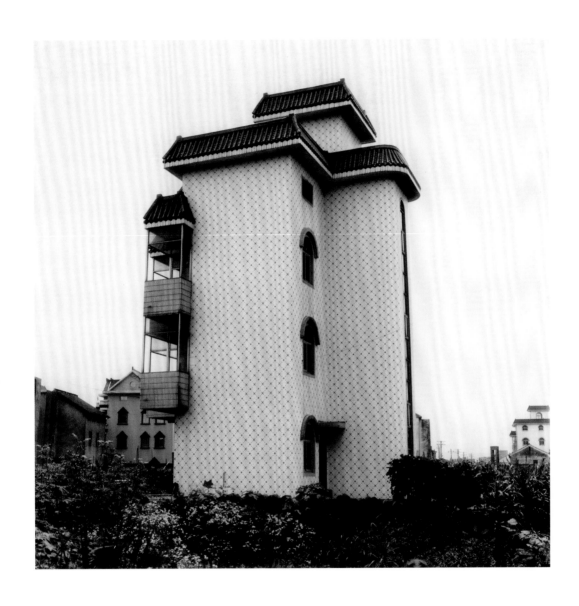

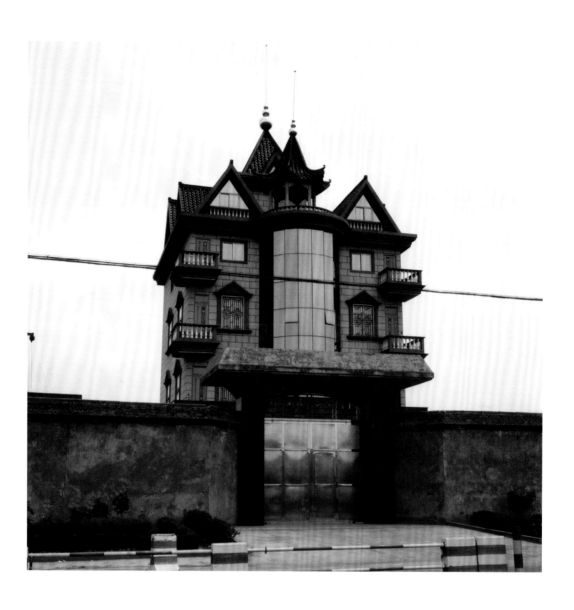

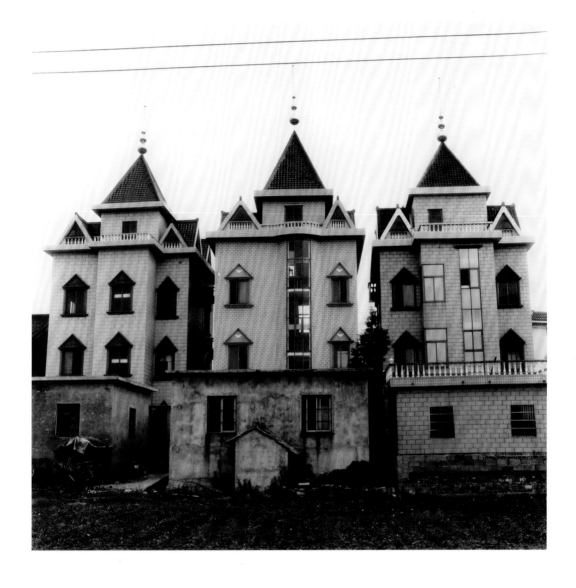

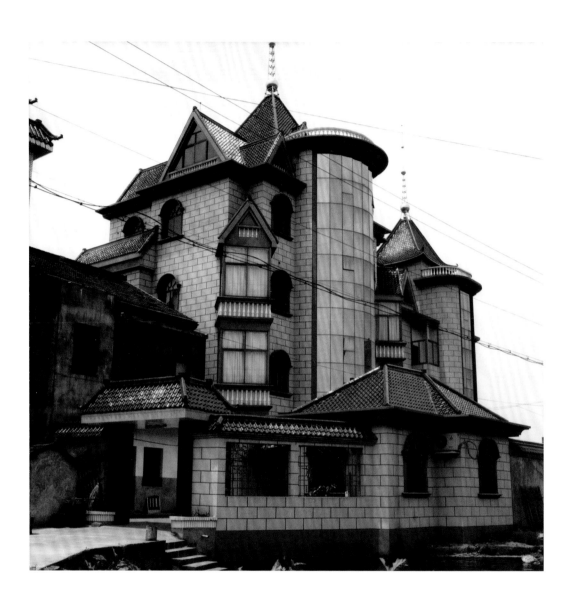

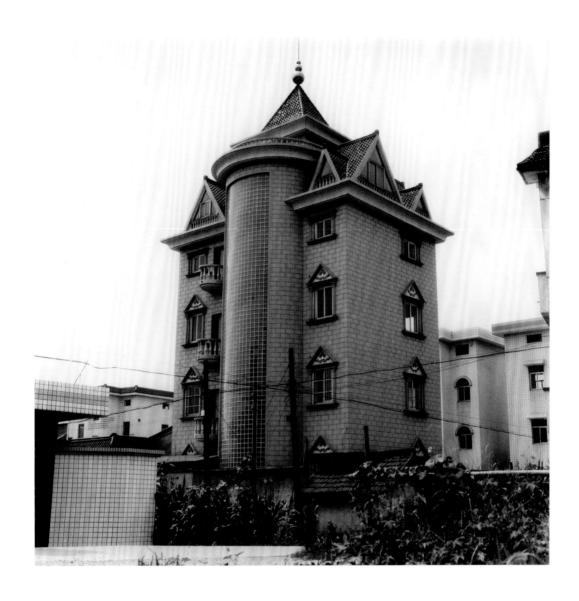

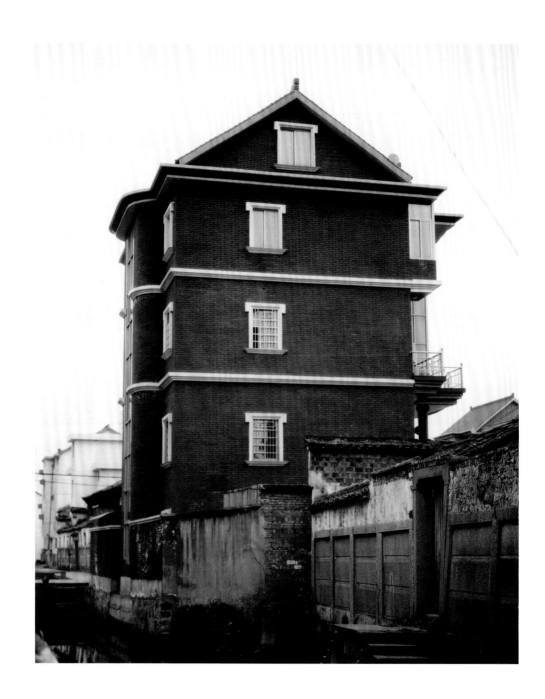

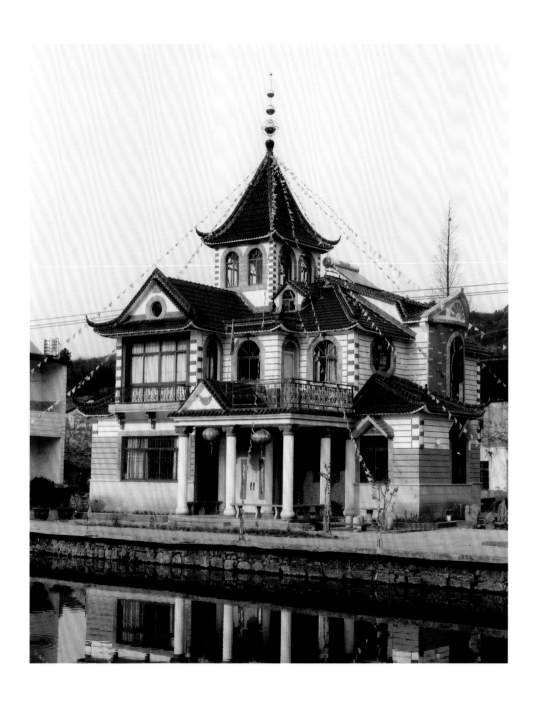

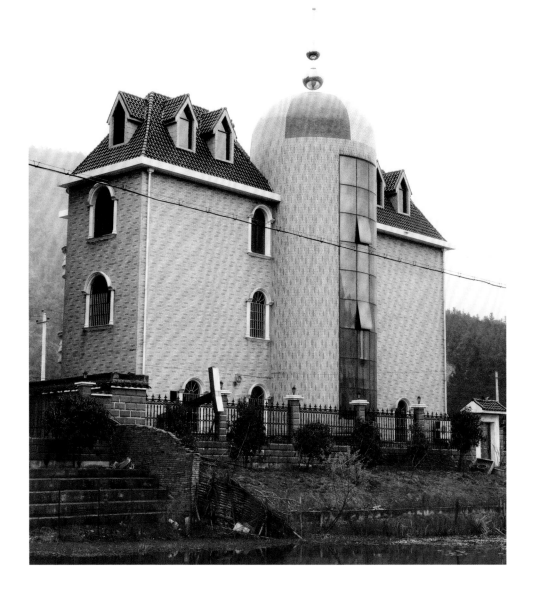

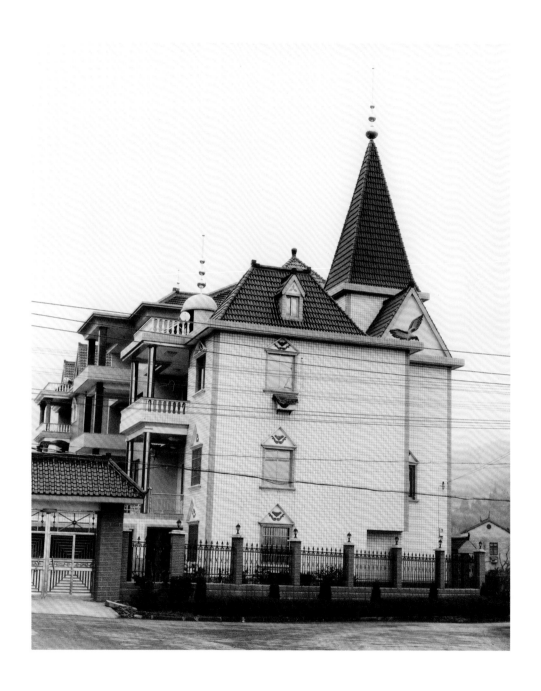

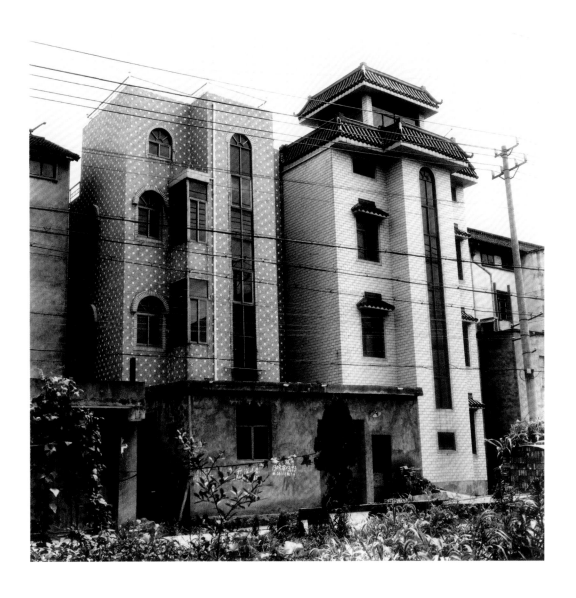

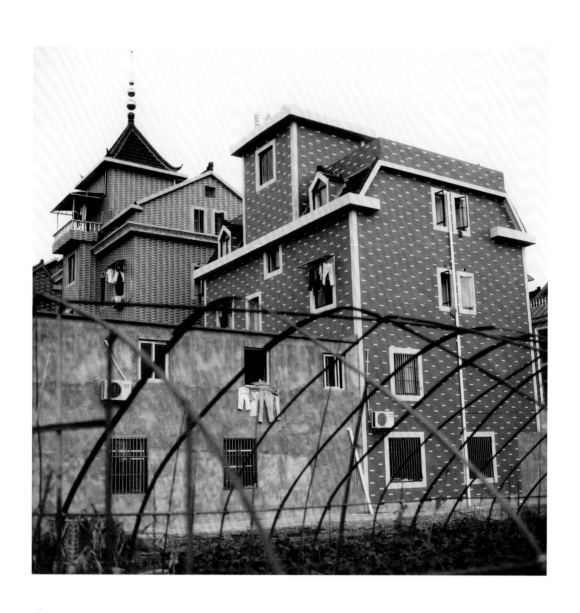

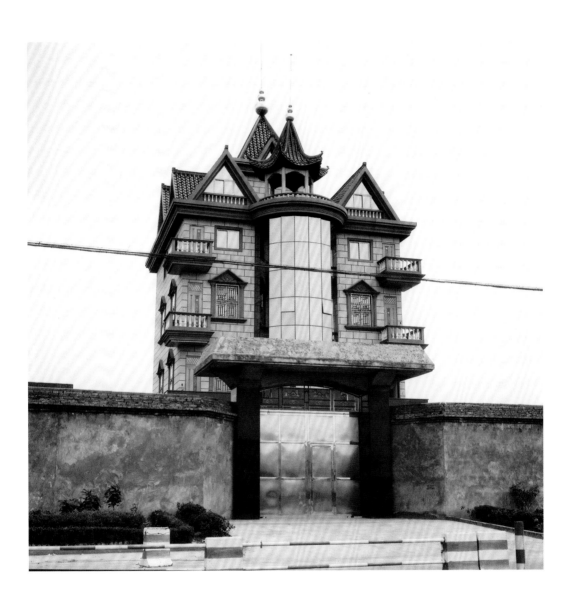

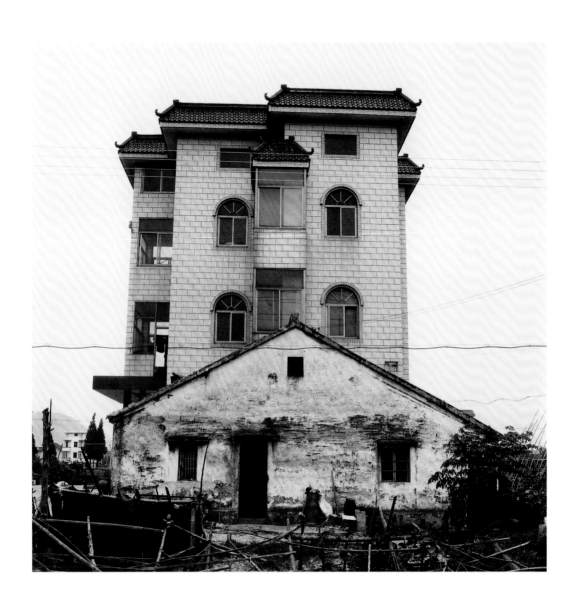

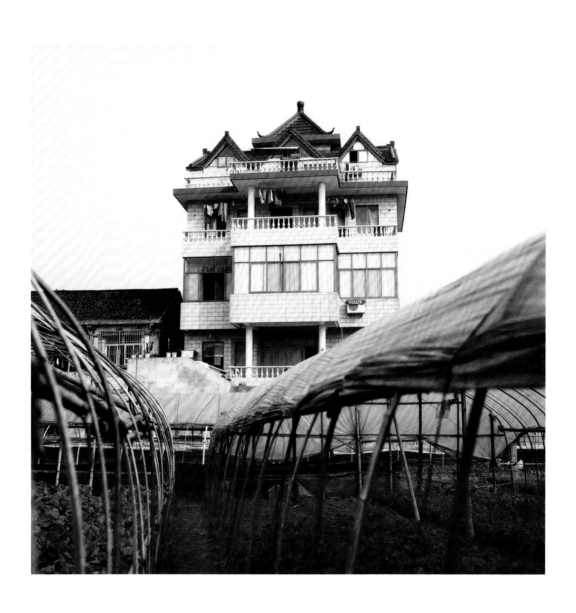

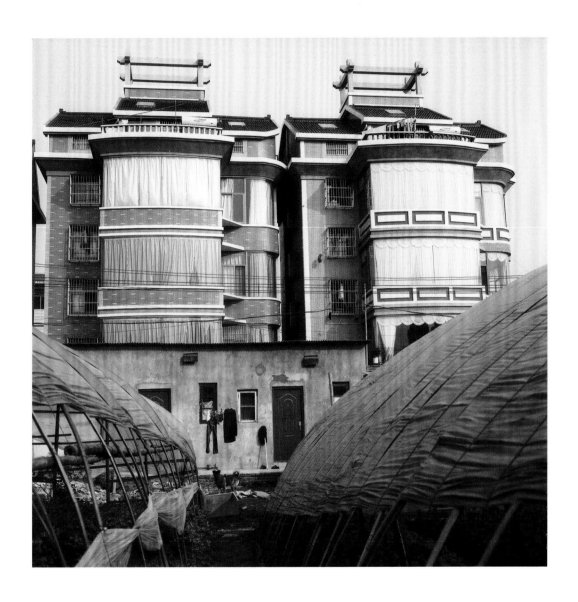

《加油站》系列
2005

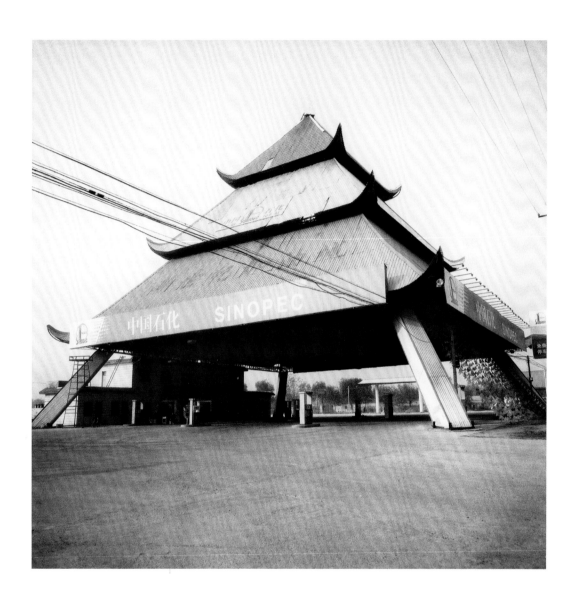

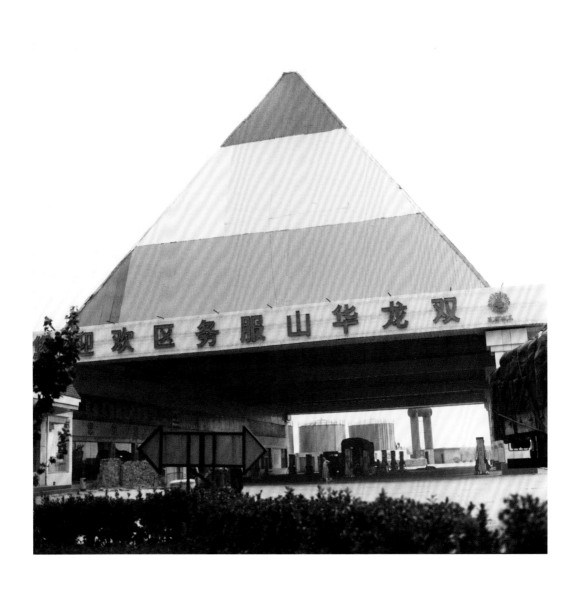

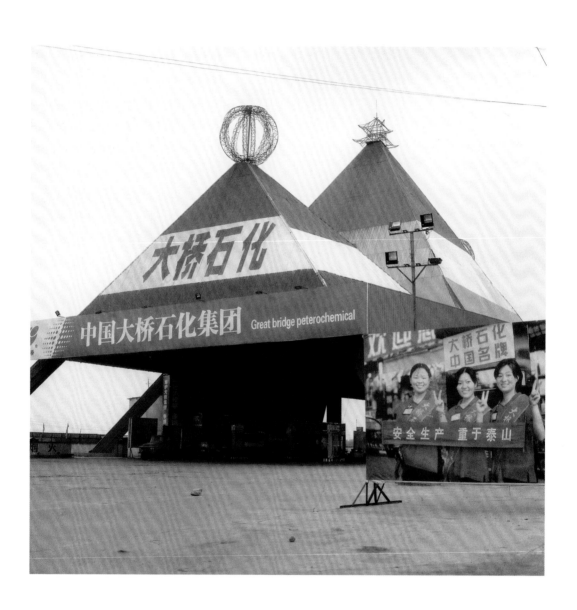

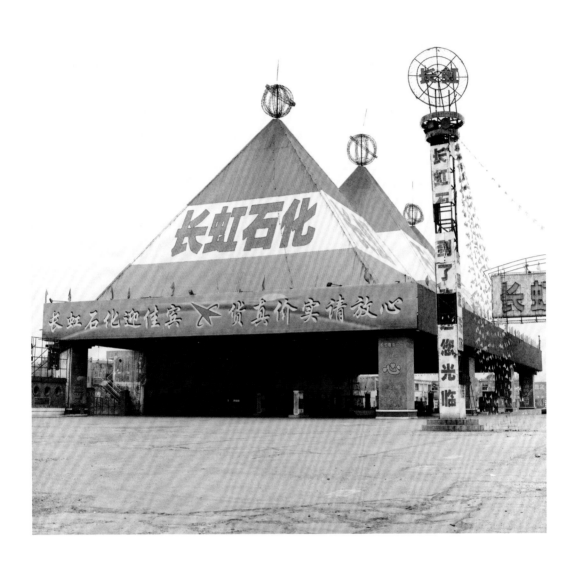

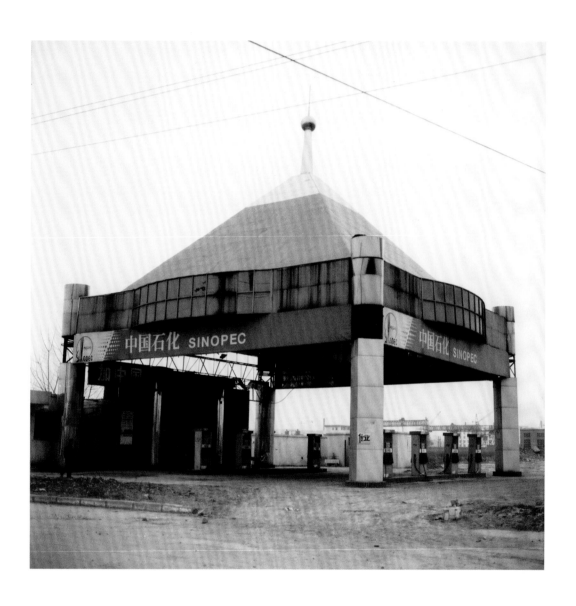

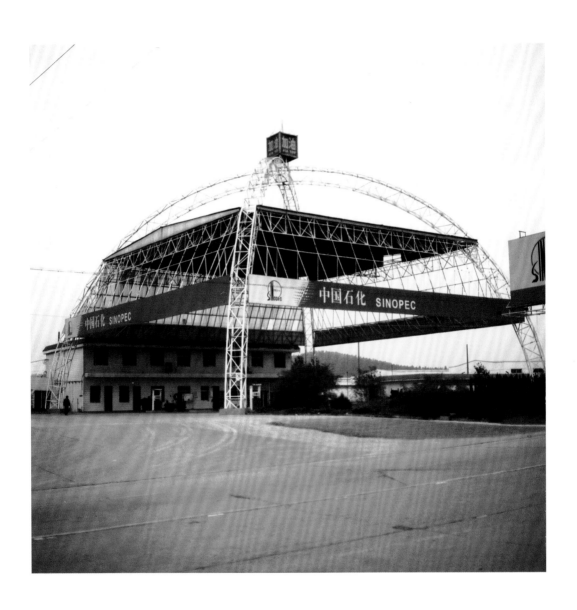

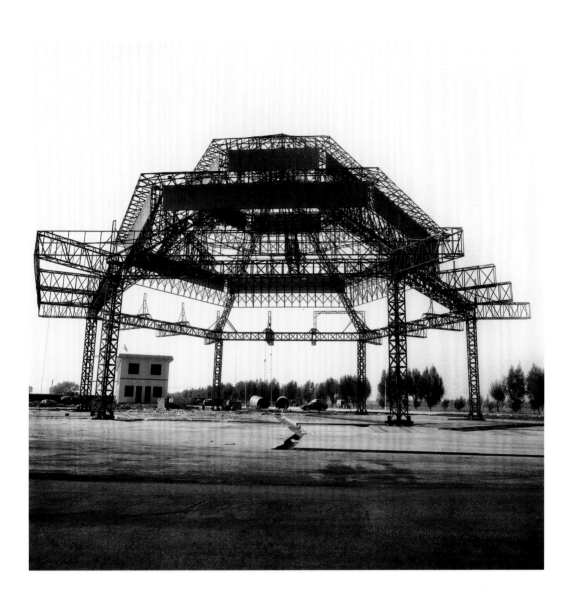

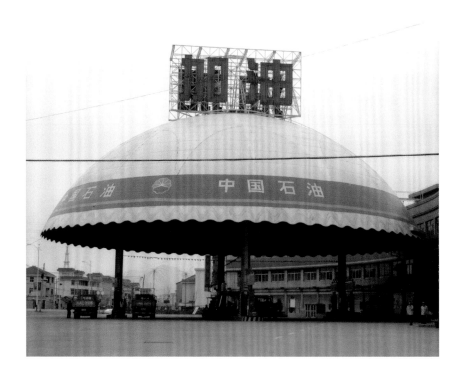

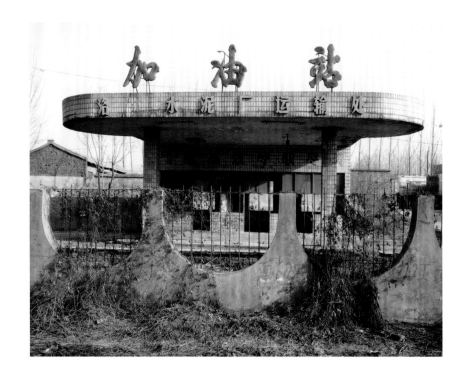

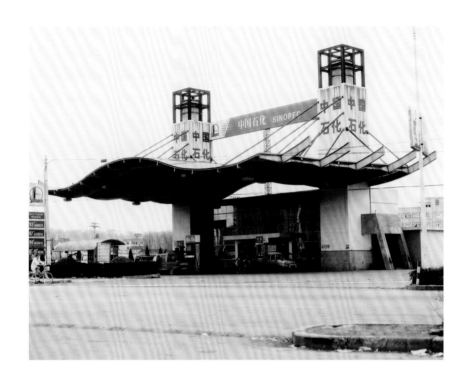

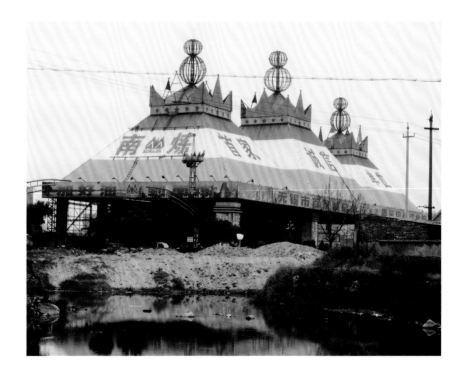

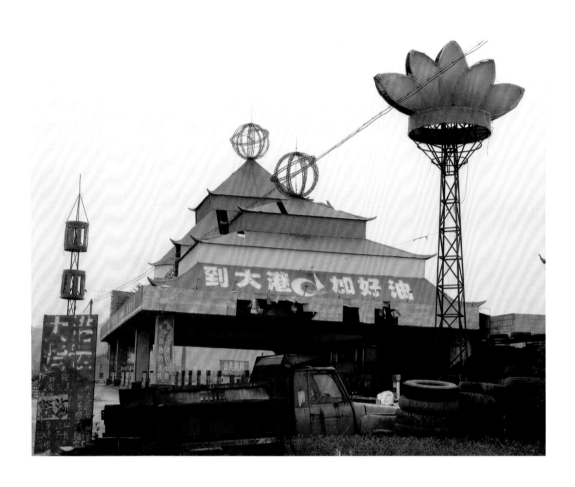

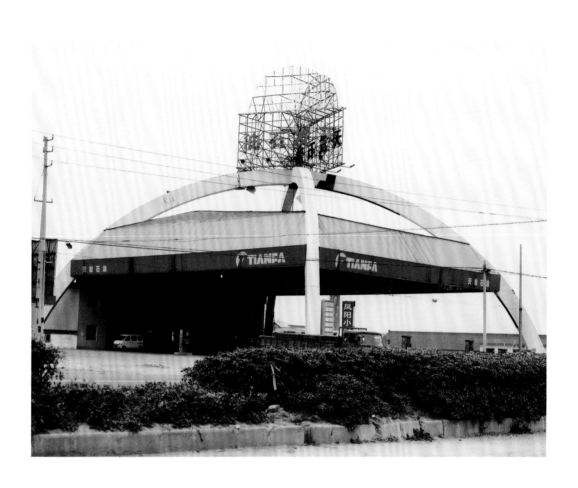

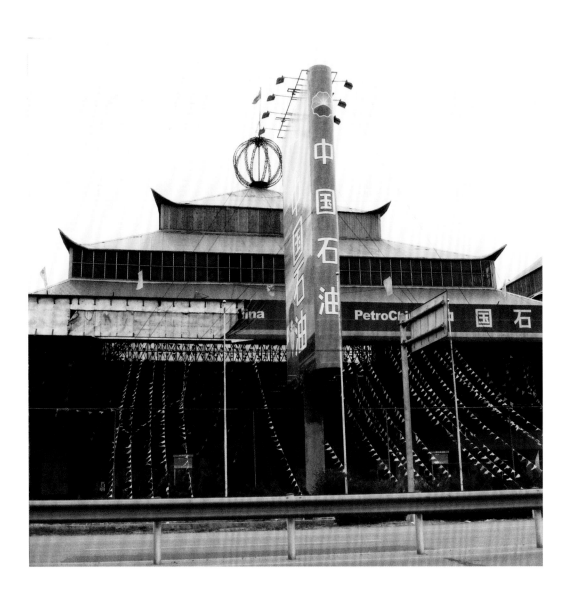

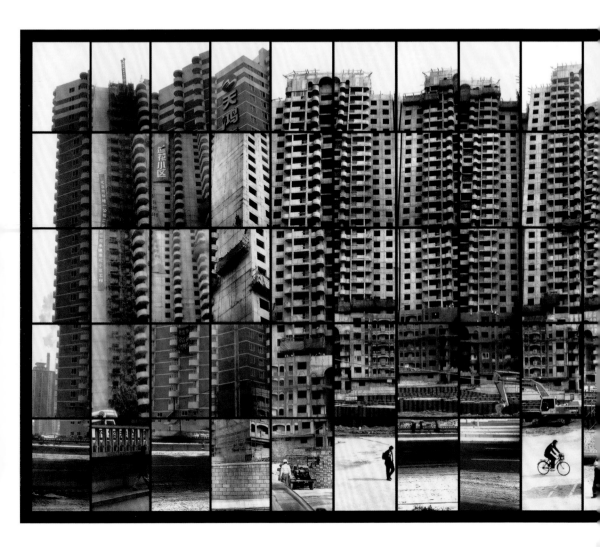

《城景》系列

1998—2001

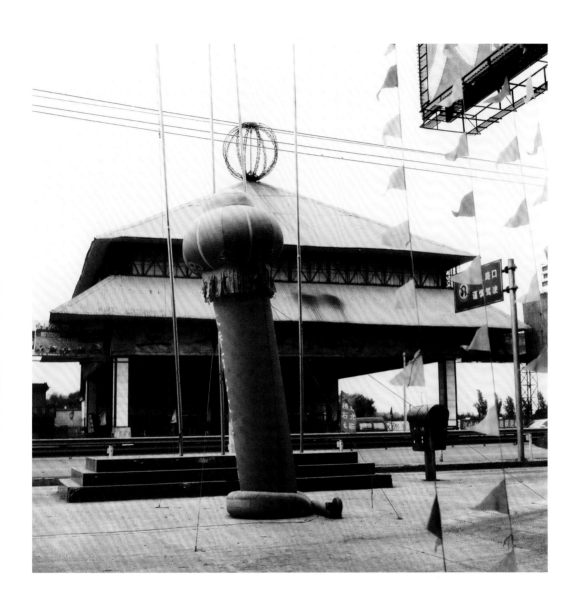

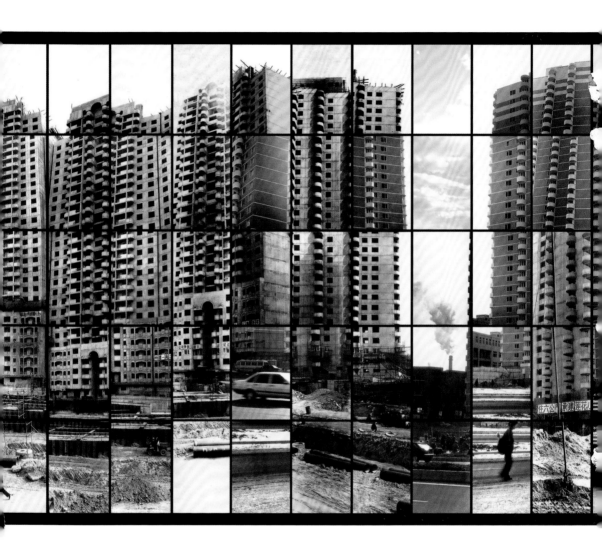

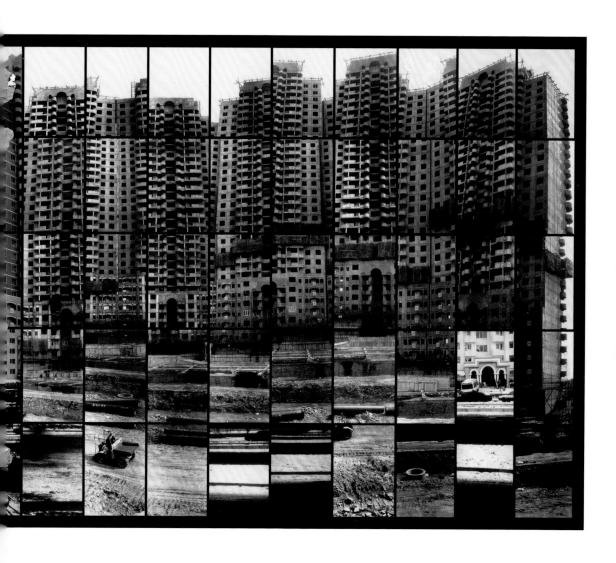

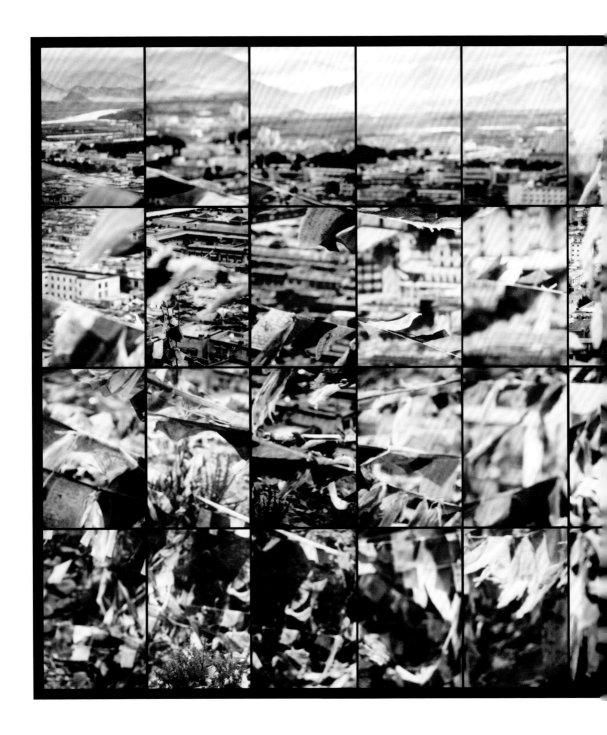

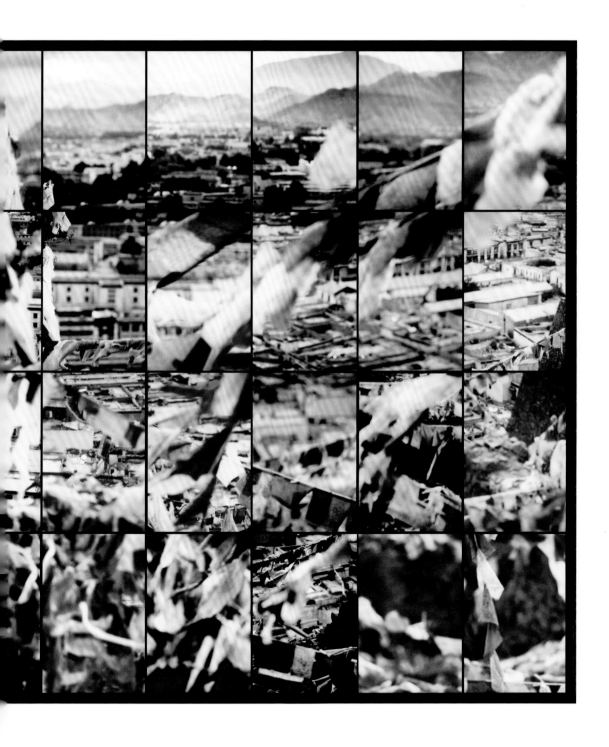

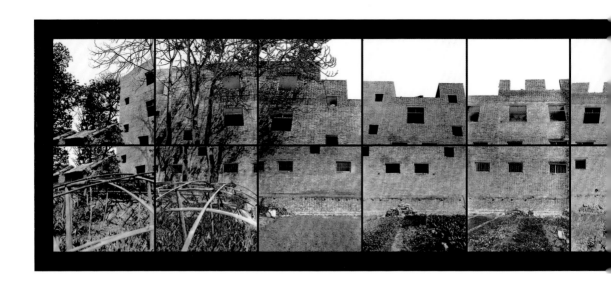

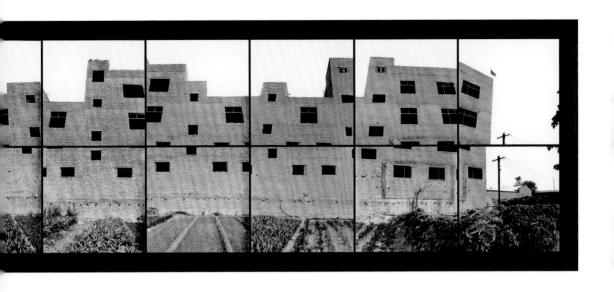

《园子》系列
2000—2002

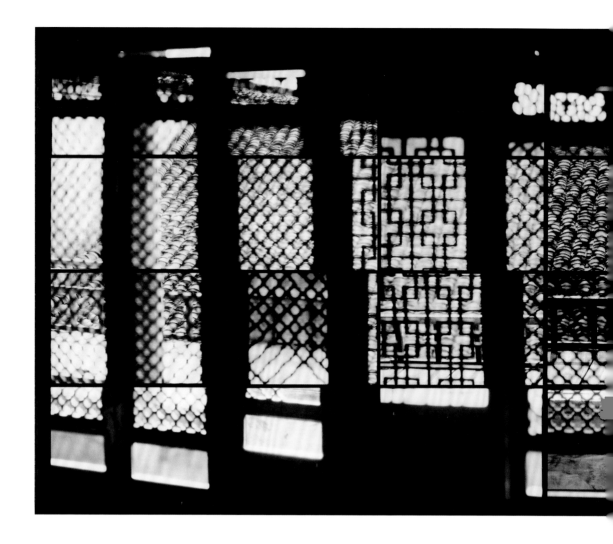

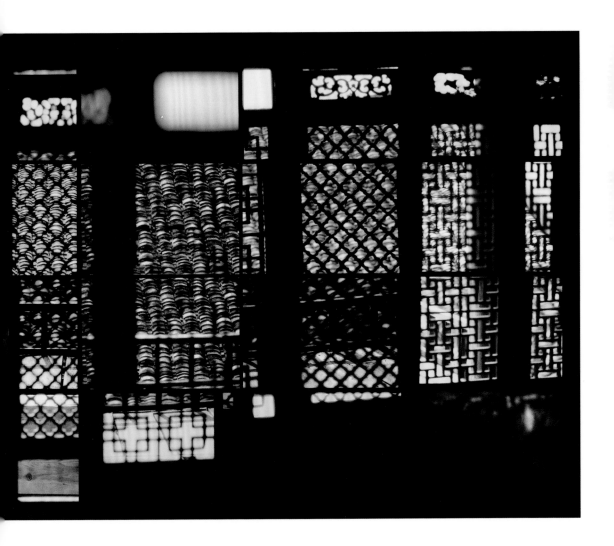

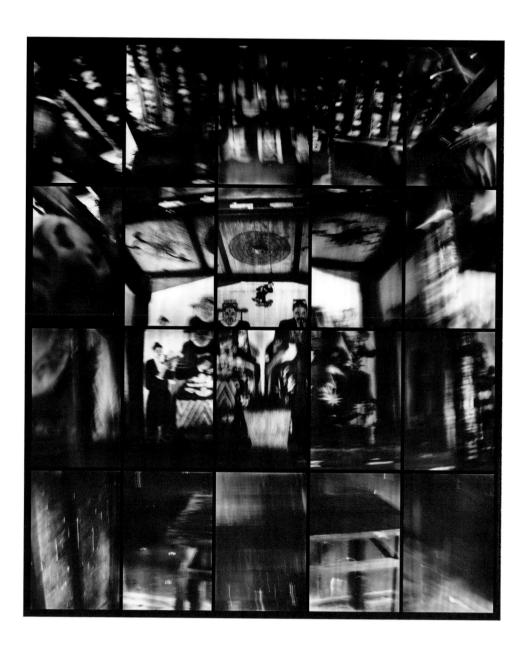

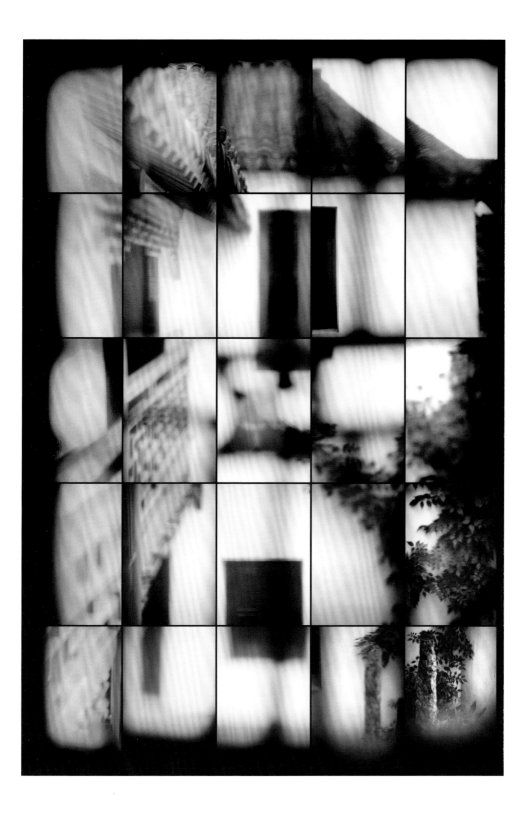

《夜巡》系列

2004—2007

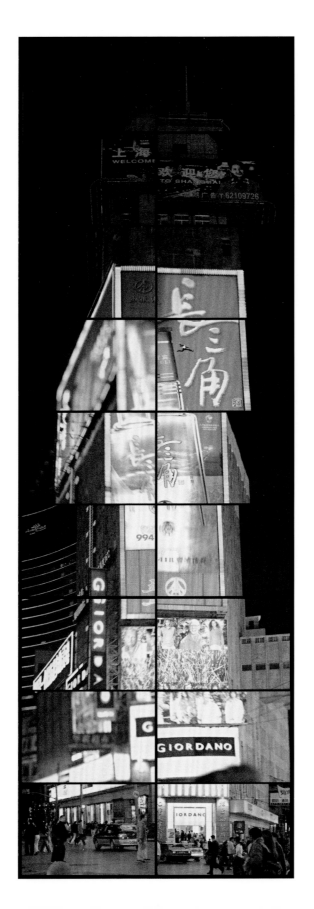

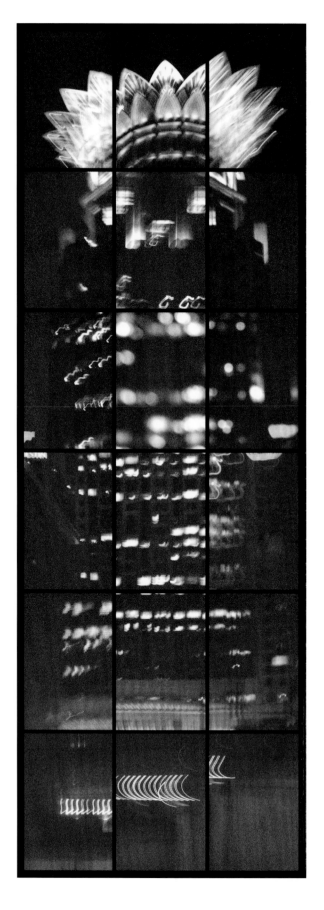

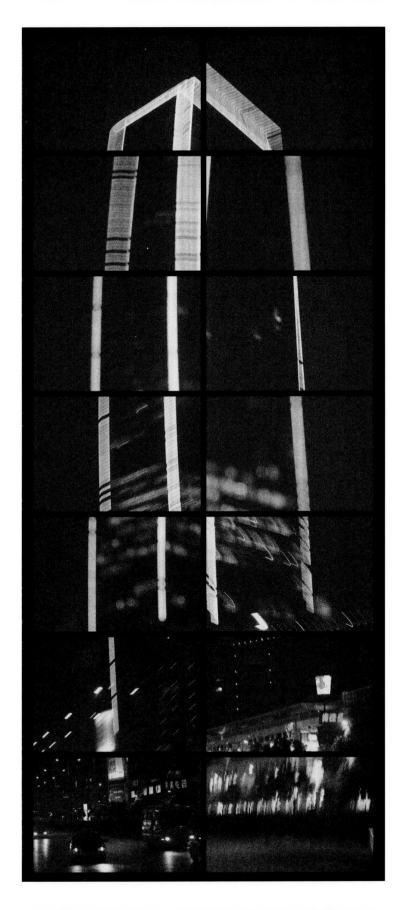

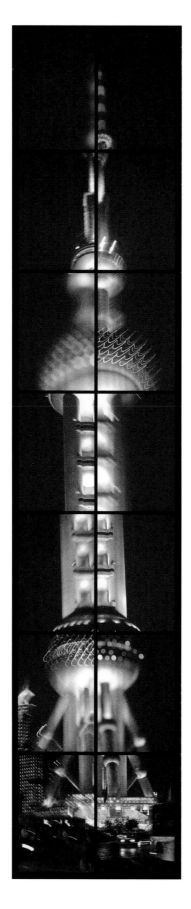

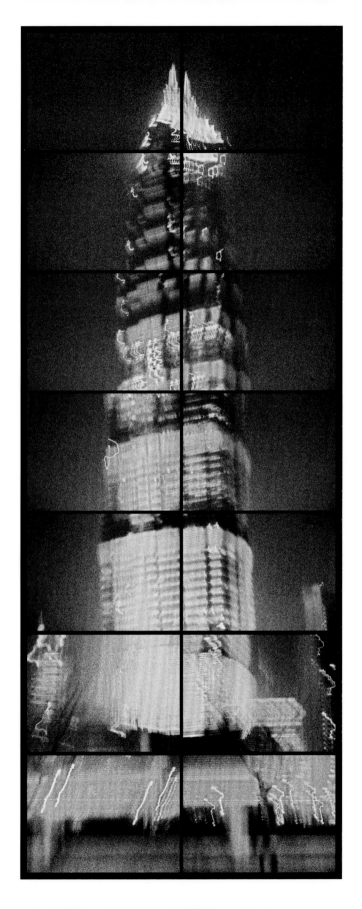

责任编辑：程　禾

责任校对：朱晓波

责任印制：朱圣学

图书在版编目（ＣＩＰ）数据

中国当代摄影图录. 罗永进 / 刘铮主编. —— 杭州：
浙江摄影出版社, 2018.1

ISBN 978-7-5514-2058-7

Ⅰ. ①中… Ⅱ. ①刘… Ⅲ. ①摄影集–中国–现代
Ⅳ. ① J421

中国版本图书馆 CIP 数据核字 (2017) 第 295937 号

中国当代摄影图录

罗永进

刘　铮　主编

全国百佳图书出版单位

浙江摄影出版社出版发行

地址：杭州市体育场路 347 号

邮编：310006

电话：0571-85142991

网址：www.photo.zjcb.com

制版：浙江新华图文制作有限公司

印刷：浙江影天印业有限公司

开本：710mm×1000mm　　1/16

印张：5.5

2018 年 1 月第 1 版　　2018 年 1 月第 1 次印刷

ISBN　978-7-5514-2058-7

定价：128.00 元